醉美古文楷书集字帖

聂文豪◎编著

颜真卿
颜勤礼碑

ZUIMEI GUWEN KAISHU JIZI TIE
YANZHENQING
YANQINLIBEI

江西美术出版社
全国百佳图书出版单位

图书在版编目（CIP）数据

颜真卿颜勤礼碑 / 聂文豪编著 . —南昌：江西
美术出版社，2023.10
（醉美古文楷书集字帖）
ISBN 978-7-5480-8893-6

Ⅰ．①颜... Ⅱ．①聂... Ⅲ①楷书—碑帖—中国
—唐代 Ⅳ．① J292.24

中国版本图书馆 CIP 数据核字 (2022) 第 198222 号

江西美术出版社邮购部
联系人：熊妮
电　话：0791-86565703
QQ：3281768056

醉美古文楷书集字帖·颜真卿颜勤礼碑

聂文豪　编著
江西美术出版社出版发行
（南昌市子安路 66 号）
http：//www.jxfinearts.com
邮编 330025　电话 0791-86565506
全国新华书店经销
江西千叶彩印有限公司印刷
开本 889×1194　1/12　印张　8
2023 年 10 月第 1 版　2023 年 10 月第 1 次印刷
ISBN 978-7-5480-8893-6
定价：38.00元

出 版 说 明

古文，即古代的散体文言文，滥觞于三千年前战国时期的《尚书》。在中国文学史上，古文作为发展强劲的一支，其文脉一直绵延不断，自春秋战国至清代，除《尚书》《老子》《孟子》《荀子》等著名文献中的经典篇章外，还陆续涌现出诸如《兰亭集序》《诫子书》《桃花源记》《三峡》《滕王阁序》《陋室铭》《岳阳楼记》《爱莲说》《前赤壁赋》等名篇佳作。这些千古传诵的古文或凸显出极强的思辨力，或体现出深厚的哲理意涵，或抒发了钟情山水的美好情愫，文采斐然，感情真挚，令人陶醉，美不胜收，极具艺术感染力，堪称中华优秀传统文化之精髓，深得后世书家的青睐，被他们引以为理想的创作文本并写下了许多光耀千秋的书法名作。在传承创新的新时代，这些古文名篇被广泛选入各级各类学校的语文教材，已成为哺育青少年健康成长的传统精神食粮，同时也大量进入书法人员的创作视野，成为他们墨场挥毫的应用宝典。从社会层面而言，这些精美绝伦的古文通过书法艺术形式越来越频繁地映入当代人的审美视域，现身于楼堂馆所、居室书斋，为人们的学习、工作、生活和休闲环境平添了诸多雅趣。

对新时代广大书法爱好者来说，从临摹走向创作是一道难通的关卡。他们在选字集句时会面临原碑帖无字和烂字的严重困扰，特别是书写篇幅较长、字数较多的古文或古文片段。对他们而言，遵循从易到难、从少到多、从简单到复杂的规律，通过锦言（少字数语）、名句、对联、诗词等集字临创训练，具有一定的集字临创基础之后，尝试以古文为文本的集字临创进阶训练，不失为一条循序渐进、事半功倍的有效学书路径。但遗憾的是，目前书法图书市场还没有一套真正适合他们阅读和使用的古文集字临创书法读物。为了满足他们学书过程中的进阶诉求，我们策划了这套"醉美古文书法集字丛帖"，包括楷书、隶书、行书和草书，在工作中分辑推出，分册实施。每册都依托历代经典碑帖，以墨迹或反转墨迹的书法形式呈现中国历代脍炙人口、临创实用的经典古文10篇。每篇内容都分别有两个功能区：一是文本阅读区，编排有"原文""译文"和"主题"，旨在提升读者的文化素质；二是临创区，编排有"集字临范""创作常识""作品图例"和"临创提示"，是全篇的主区。"集字临范"是临创区的绝对主板，占据了绝大多数篇幅。我们邀请国内综合素养比较全面的书法集字能手做一碑一帖的纯一集字，拒绝做大杂烩式集字，以顺应读者个性化、专业化的学书诉求。在集字过程中，作者根据原碑帖法度，对漫漶残损字做精准修复，力求还原其原生态面貌；对原碑帖没有的字，则优选原碑帖的笔画或部件，进行严谨的组拼，并很好地解决了同画异法、同旁异样、同字异形的问题，追求更高的临创价值；力求"血脉"纯正，使整册集字风格统一，神韵一致，整体品质达到一个较高的水准。在版面上，书法范字与简繁（异）释文同步编排，为读者的认知和临写提供了极大的方便。"创作常识""作品图例"和"临创提示"为三块小辅板："创作常识"介绍作品幅式的尺幅、特点、题款、钤印等知识内容；"作品图例"提供颇具参用价值的作品模拟幅式图；"临创提示"针对作品图例进行讲解，提供作品规格，注重创作指导，关顾临写提醒，三者有机融合，为读者提供有益的临创参照和借鉴。全册文本内容多样、长短结合，译读通俗易懂；集字临范字口清晰、淋漓尽致；创作常识简明扼要，朴实明白；作品图例涵盖所有常用幅式，一文一款，因文制宜；临创提示精心营造，内涵丰富，实操性强。总之，丛帖以人为本，体例创新，内容多元，实现阅读、临写、创作一站式直通，具有很强的创新性、针对性、纯粹性、专业性、指导性和较高的临创实用价值，为读者进一步提升临创水平打开了一扇新视窗，拓展了一片新天地。

目 录

天下皆知美之为美

[春秋]老子

【原文】

天下皆知美之为美，斯恶已。皆知善之为善，斯不善已。故有无相生，难易相成，长短相形，高下相倾，音声相和，前后相随。是以圣人处无为之事，行不言之教，万物作焉而不为始，生而不有，为而不恃，功成而弗居。夫唯弗居，是以不去。

【译文】

天下人都知道美之所以为美的道理，丑的观念也随之产生了；都知道善之所以为善的道理，不善的观念也就随之产生了。有和无互相生成，难和易互相促成，长和短互相形成，高和下互相包含，声和音互相协调，前和后互相顺从，事物发展永远如此。所以有道的人以"无为"的态度来处理世事，实行"不言"的教化；让万物兴起而不加引导，生养万物而不据为己有，培育万物而不倚仗自己的能量，功业完成而不自我夸耀。正因为他不自我夸耀，所以他的功德不会消失。

【主题】

此文内含朴素辩证法观点，认为世界上的一切事物都具有对立统一的正反两面，而且能相互转化。如美丑、难易、长短、高下、前后等等，又认为世间事物均为"有"与"无"的统一，"有无相生"，而"无"为基础。无论是修身、齐家，还是管理国家，均应该"无为而治"。

条幅

尺幅 整张宣纸纵向对开，是半张宣纸的竖挂；高宽比常为三比一或四比一。

特点 又称竖幅、立幅或直幅，上下伸展，常书写中等大小的字体。

题款 从行数角度说，有一行款、多行款之别；就字行长短而言，有长款、短款、穷款等。具体采用哪一种题款，要看正文之后的留空大小再定。

钤印 在题款下面相隔一个字或半个字的距离盖一二枚名章，也可加盖引首章；若正文下面空地很小，可题穷款，盖一枚名章；甚至不题款，只盖一枚名章。

临创提示 此作可写成六尺对开条幅幅式，将六尺整宣竖向对开裁成规格为49厘米（宽）×180厘米（高）的尺幅。采用有行有列的布局，正文排5行，整行19字，末行余留空地题款钤印。由于竖行较长，又是暗格书写，以致字与字之间对齐摆平的难度较大，章法布局难以把握，书写的关键在于字与字之间要重心对正，忌忽左忽右；横列居中对齐，忌上下起伏。其次，应体现原碑用笔轻重分明、似腴实瘦的特点，轻而不浮、重而不肥，每个笔画均应写得沉实劲健。在行内章法方面，字与字之间大小不宜过于错落，宜有一定的纵横、疏密、虚实变化；此外，应呈现原碑字行较密的特征，行内纵长字居多，整行纵向伸展感较强，可于茂密严整中追求一些流美意趣。同时，此作应特别关注同字异形的处理，如"美、之、为（爲）、善、不、相、而"等字，追求书法艺术情趣。

天下皆知美之

为（爲）美斯恶（惡）已皆

知善之为（爲）善斯

天 下 皆 知 美 之

為 斯 惡 已

知 美 之 為 善 斯

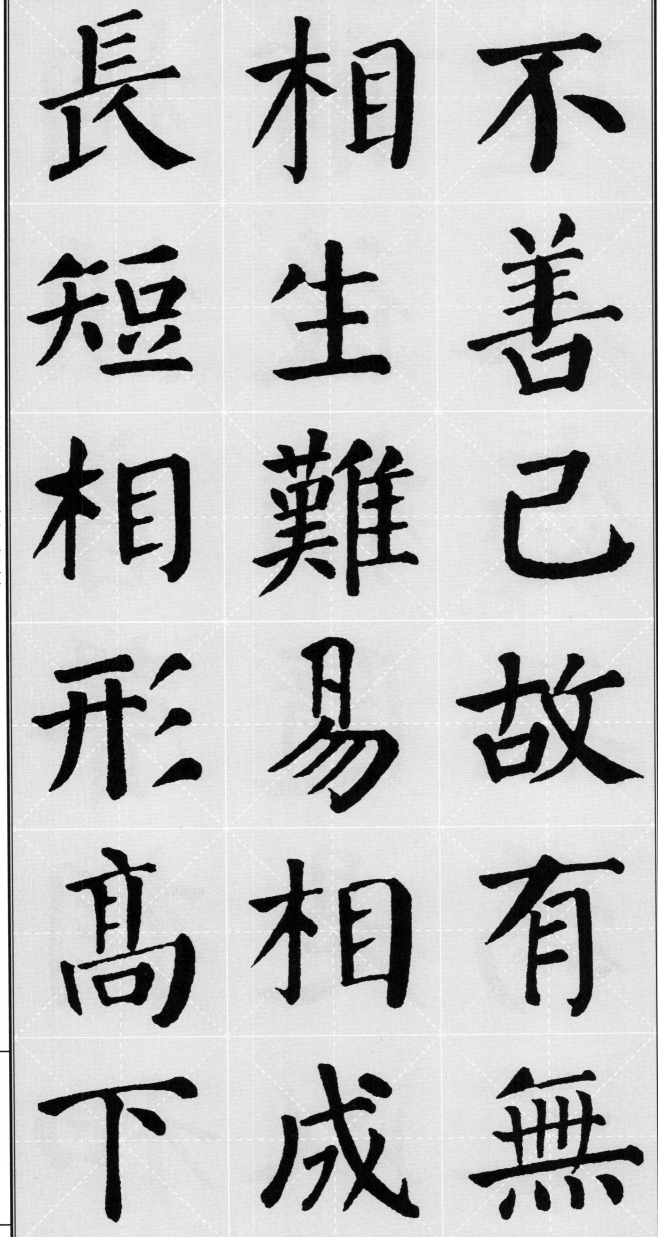

長短相

相生難

不善已

形高下

易相

故有無

聖前相

人後傾

處相音

無隨聲

為是相

之以和

相倾（傾）音声（聲）相和　前后（後）相随（隨）是以　圣（聖）人处（處）无（無）为（爲）之

為　萬　事

始　物　行

生　作　不

而　焉　言

不　而　之

肴　萬　教

為而不恃功成
而弗居夫唯弗
居是以不去

為 而 不 恃 功 成

而 弗 居 夫 唯 弗

居 是 以 不 去


為 而 不 恃 功 成
而 弗 居 夫 唯 弗
居 是 以 不 去

天时不如地利

[战国]孟子

【原文】

孟子曰:"天时不如地利,地利不如人和。三里之城,七里之郭,环而攻之而不胜。夫环而攻之,必有得天时者矣;然而不胜者,是天时不如地利也。城非不高也,池非不深也,兵革非不坚利也,米粟非不多也,委而去之,是地利不如人和也。故曰:域民不以封疆之界,固国不以山溪之险,威天下不以兵革之利。得道者多助,失道者寡助。寡助之至,亲戚畔之。多助之至,天下顺之。以天下之所顺,攻亲戚之所畔,故君子有不战,战必胜矣。"

【译文】

孟子说:"得天时不如得地利好,得地利又不及得人和好。譬如这里有座内城三里、外城七里的城邑,敌人包围攻打却无法取胜。敌人既来围攻,一定是选择了时日而得天时的了;可是却无法取胜,这说明得天时不如得地利好。又譬如这里有另一座城邑,它的城墙筑得并不是不高,护城河挖得并不是不深,士卒们的兵器和盔甲并不是不坚固、锐利,粮食也并不是不多,可当敌军来犯时,守兵们便弃城而逃,这说明得地利又不如得人和好。所以说,限制人民不必靠国家的疆界,巩固国防不必靠山河的险要,威服天下不必靠武器装备的坚固锐利。得到正义的人帮助他的便多,丧失正义的人帮助他的便少。少助到极点时,连自己的内亲外戚也会背叛他。多助到极点时,整个天下的人都愿意顺从他。让天下都顺从他的人去攻打连内亲外戚也背叛他的人,所以那些正义的明君要么不去攻打,一去攻打就一定会取得胜利。"

【主题】

这篇短文阐明了战争的胜败主要取决于人心的向背,而人心的向背又取决于统治者是否推行仁政,即"得道者多助,失道者寡助"。

中堂

尺幅 一般是整张宣纸竖挂的幅式,为竖长方形,高与宽的比例为二比一。

特点 可以书写较多的文字,内容多为诗词散文,气势比较宏大;多悬挂于厅堂正中,故称"中堂",也叫"全福"。可单独悬挂,也可配上对联,是创作常用的幅式。

题款 可题单款或双款,初学创作者可学习题写单款,题写于正文左侧;正文末行有空地,也可紧接着正文题款。书体可与正文相同,也可正文较端庄、题款较流动,如正文楷书,题款行书或草书。

钤印 钤姓名印于题款末尾,忌太近或太远;也可加钤起首印于正文首字右侧。

临创提示 此作可采用六尺大中堂幅式,规格为97厘米(宽)×180厘米(高)。书写前,宣纸的上下、左右要留好空地,一般上下留空稍宽于左右留空。此作采用竖有行、横有列的形式排列,以暗格书写。正文排成9行,整行每行20个字,末行留空较多,应接着题长款、钤双印,间距要适当,最后宜留出一定的空地以透气。书写时,应注意以下几方面:(一)单字布局应体现原碑特点:笔画少的字多形体重大,体量感较强,结体伸展、厚实;而笔画多的字往往相对轻细,结体收束、虚灵,如本作的"之、下、战(戰)、疆"四字。(二)行间章法应普遍凸显原碑"虚实错落、轻重点缀"的特征,如此作左上角由上下左右五个字构成的方形块面,布白疏朗区域与布白密实区域错落点缀,极富节奏、层次的构图之美。(三)此作同字出现频率较高,宜遵循同画异法、同旁异写、同字异形的结体原则,尽量规避雷同反复之弊,追求丰富多样的书法情趣,如"子、不、之、以、助、顺(順)、战(戰)"等字。

孟子曰天時不如地利地利不如人和三里之城七里之郭環而攻之而不勝夫環而攻之必有得天時者矣然而不勝者是天時不如地利也城非不高也池非不深也兵革非不堅利也米粟非不多也委而去之是地利不如人和也故曰域民不以封疆之界固國不以山溪之險威天下不以兵革之利得道者多助失道者寡助寡助之至親戚畔之多助之至天下順之以天下之所順攻親戚之所畔故君子有不戰戰必勝矣

歲次壬寅冬月上澣文喬書於古婺豫章墨緣齋

日子孟

天　時　不　如　地　利

地　利　不　如　人　和

三　里　之　城　七　里

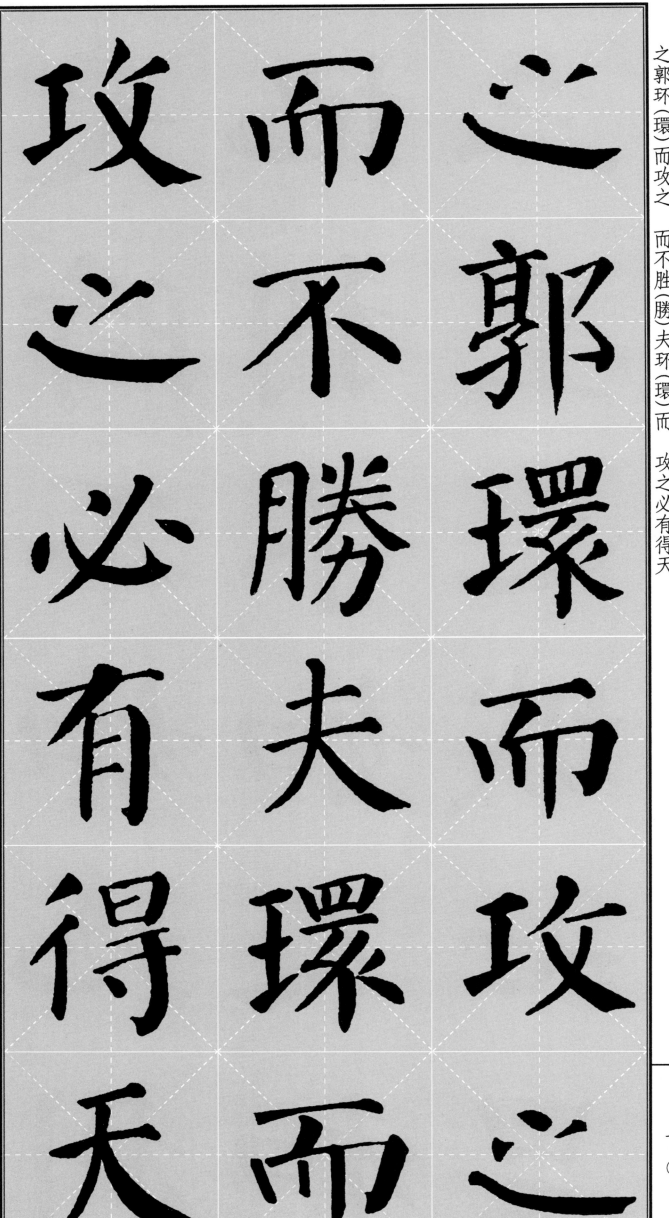

攻 而 辵

辵 不 郭

必 勝 環

有 夫 而

得 環 攻

矣 而 辵

時者矣然而　勝者是天時　如地利也城非

時者是天　勝者矣然而　如地利也城

者矣然　時　如地

時者　勝者　如地利也

不　堅

非　深

非　池

也　利

兵　也

革　米

非　粟

不　非

不 多 也 委 而 去
之 是 地 利 不 如
人 和 也 故 曰 域

溪 界 民
之 固 不
險 國 以
威 不 封
天 以 疆
下 山 之

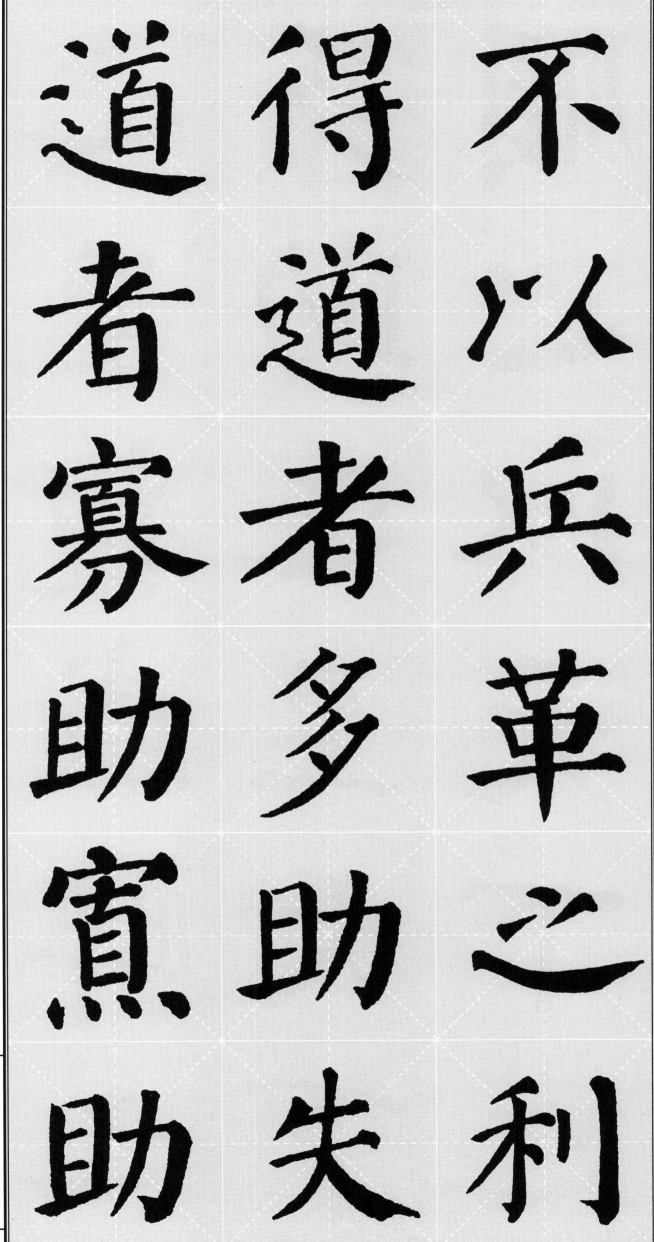

順多之

之助至

以之親

天至戚

下天畔

之之之

所　所　所

戰　畔　順

戰　故　攻

必　君　親

勝　子　戚

矣　有　之

诫子书

[三国]诸葛亮

【原文】

夫君子之行，静以修身，俭以养德。非淡泊无以明志，非宁静无以致远。夫学须静也，才须学也，非学无以广才，非志无以成学。淫慢则不能励精，险躁则不能治性。年与时驰，意与日去，遂成枯落，多不接世。悲守穷庐，将复何及？

【译文】

品德高尚、德才兼备的人，是依靠静思来修养身心的，是依靠俭朴来培养品德的。不清心寡欲就不能明确自己的志向，不身心宁静就不能实现远大的理想。学习必须专心致志，增长才干必须刻苦学习。不努力学习就不能增长才干，不明确志向就不能成就学业。纵欲放荡和消极怠慢就不能奋发向上，轻浮急躁就不能陶冶性情。年华随着光阴流逝，意志随着岁月消磨，最后就像枯枝败叶那样无所作为，成为对社会没有任何用处的人。到那时，悲伤地困守在穷家破舍里，又怎么来得及呢？

【主题】

诸葛亮在本文中提出了"德、志、学"三方面的问题，主张一个人要身心宁静、俭朴节约、清心寡欲，以修身养性，培养自己的道德情操，树立远大的志向，成就自己的学业，成为社会的有用之才。

斗方

尺幅 中堂的一半即斗方，也就是整张宣纸横向对开，呈正方形或准正方形。

特点 由于四边均等，气势难于凸显，连贯性也难于追求，特别是少字格斗方。章法布局常显得规整有余，活泼不足，特别是楷书作品。

题款 不宜过长，应力求简短，空地逼仄时可题穷款。

钤印 应惜印如金，可只钤姓名印或加钤起首印。

临创提示 就斗方幅式而言，此作文字较多，宜写成尺幅较大的斗方，如六尺斗方规格为90厘米（宽）×97厘米（高）。此作竖行排9行，每行10个字，末行仅有6个字，可接着题款钤印，下端适当留空，忌与正文齐平。书写时，应坚守原碑"横细竖粗""横平竖直"的结体原则：横细则横势弱，竖粗则纵势强，这样有利于展现字的纵伸之势，写出体势纵长的字，如"行、身、学（學）"等字；汉字横画一般多于竖画，字中横画平行，能强化字的宽博横展之势，有利于写出势态横阔的字，如"非、能、无（無）"等字。其次，写《颜勤礼碑》斗方，章法布局难有明显作为，但可以在局部尝试不以笔画繁简处理字的大小，如此作的"夫、行、不、及"四字，追求"严中有活"审美效果，其中"夫、及"二字还起到了引领和收束全篇的作用。另外，应根据原碑书家的书写习惯处理字的本异问题，如此作的"慢"字，原碑无此字，宜用原碑中的相应部首组拼出它的异体字形。

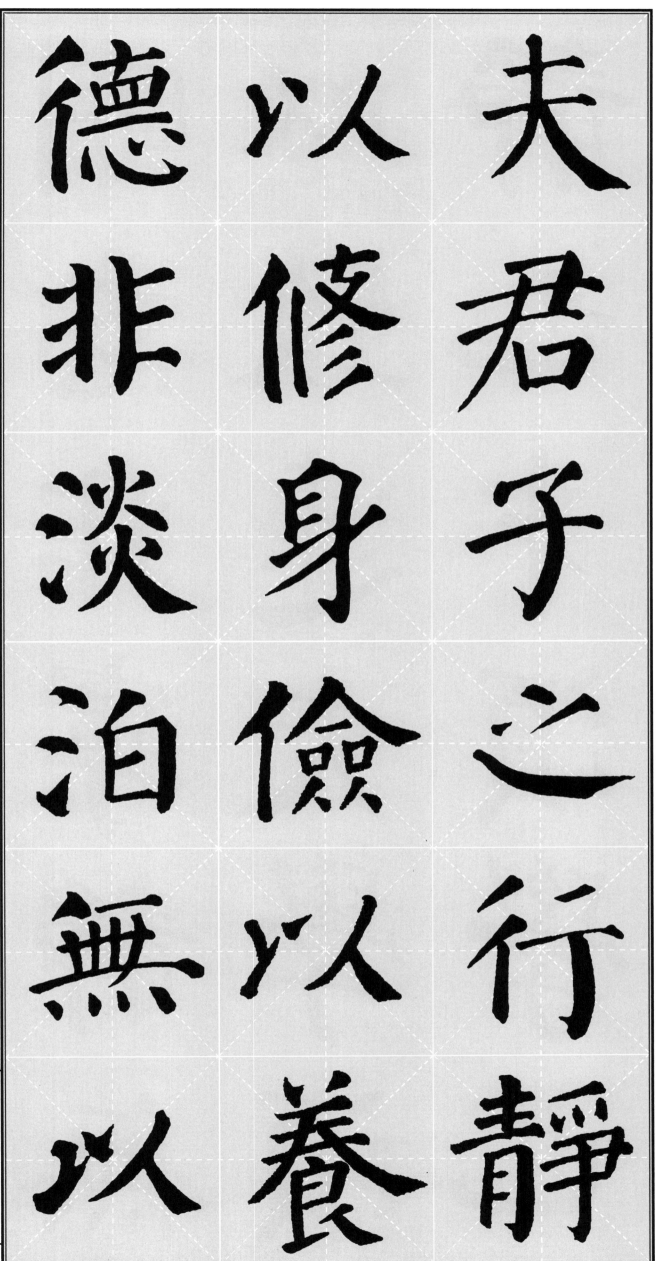

明 志 非 寧 静
以 致 遠 夫 学 須
静 也 才 須 学 也

静 以 致 遠 夫 学 須
也 遠 夫 学

静 才 須 学 也
也 学 須 無

明志非宁（寧）静（靜）无（無）以致远（遠）夫学（學）须（須）静（靜）也才须（須）学（學）也

非

學

無

以

廣

才

非

志

無

以

成

學

淫

慢

則

不

能

勵

意　治　精
與　性　陰
日　季　躁
去　與　則
遂　時　不
成　馳　能

将 世 枯

复 悲 落

何 守 多

及 窮 不

廬 接

与宋元思书

[南北朝] 吴均

【原文】

风烟俱净，天山共色。从流飘荡，任意东西。自富阳至桐庐，一百许里，奇山异水，天下独绝。水皆缥碧，千丈见底。游鱼细石，直视无碍。急湍甚箭，猛浪若奔。夹岸高山，皆生寒树。负势竞上，互相轩邈；争高直指，千百成峰。泉水激石，泠泠作响；好鸟相鸣，嘤嘤成韵。蝉则千转不穷，猿则百叫无绝。鸢飞戾天者，望峰息心；经纶世务者，窥谷忘反（返）。横柯上蔽，在昼犹昏；疏条交映，有时见日。

【译文】

烟雾都消散净尽，天空一尘不染，与青山融为一色。我顺着江水漂荡，任凭小船一会向东，一会向西。从富阳到桐庐有一百里左右，一路上山水奇

异秀丽，是天下绝特的美景。你看，江水都呈青白色，深深的清澈见底。游动着的鱼儿和细小的石子，可以直接看得很清楚，毫无障碍。湍急的水流比箭还快，凶猛的波浪就像飞奔的快马。夹江两岸的高山上，都生长着使人见了心寒的树木。高山凭依着峻峭的地势，彼此争着向上，争着往高处和远处伸展。群山竞争着高耸，笔直地向上形成无数的山峰。泉水飞溅在山石之上，发出清越的泠泠之声；百鸟和鸣，鸣声嘤嘤，和谐动听。蝉儿长久地叫个不停，猿猴长时间地叫个不断。那些像老鹰一样飞到天上极力追求名利的人，看到这些雄奇的山峰，追逐功名利禄的心就平静下来；那些治理政务的人，看到这些幽美的山谷，就会流连忘返。横斜的树枝在上边遮蔽着，即使在白天，也还像黄昏时那样阴暗，稀疏的枝条交相掩映，有时可以见到阳光。

【主题】

本文以优美的笔触描绘了富阳至桐庐沿途绝特幽美的山水景物，表现了作者放情山水、热爱自然的情趣。

册页

尺幅 又名"册叶"，是将作品分页装裱成册的一种幅式。其中折叠式集成册页比较常见，主要有以下两种：（一）蝴蝶式册页，横式画心，左右开板，由左向右翻阅；（二）推篷式册页，竖式画心，上下开板，由下向上翻阅。规格大小有10余种。

特点 册页的页数均取偶数，少则4页，多则24页，每页多为小品，便于携带、收藏和保存。

题款 一般在结尾处题款，格式与横幅、斗方相同。

钤印 钤一至两方姓名印或馆斋名号印，有必要也可加钤起首印。

临创提示 此篇古文字数较多，可选用60厘米（宽）×42厘米（高）的尺幅，写成4个页面的推篷式大册页。画心的正文排8行，每行排5个字。书写时，首先要注意写出《颜勤礼碑》纵长挺拔、体正势方的结体特点。此作横势字与纵势字应均匀布局，纵势字追求流美情趣，横势字体现端庄意味，二者参差错落，可形成纵横错落、节奏感强的行、页、篇章法特征，既要做到单页单元的变化，又要满足整本打开后的连贯性、完整性和统一性，体现整体笔法统一、结体协调、布局前后照应、通篇格调一致的效果。其次，在关注全篇大章法的同时，不要忽视页内小章法，如全篇起首字"风（風）"与煞尾字"日"繁简悬殊，但大小、分量要相当，以追求首尾呼应平衡；同样，四个页面的首尾字也要照此处理，使全篇大小章法高度一致。另外，本篇"山、水、百、千、直、峰、见（見）"等字和重出字"泠、嘤（嚶）"宜作同字异形处理，力避雷同单调，追求书法情趣。

风烟俱淨天山共色從流飄蕩任意東西自富陽至桐廬一百許里奇山異水天下獨絕水皆縹碧千丈

見底游魚細石直視無礙急湍甚箭猛浪若奔夾岸高山皆生寒樹負勢競上互相軒邈爭高直指千百

成峰泉水激石泠泠作響好鳥相鳴嚶嚶成韻蟬則千囀不窮猿則百叫無絕鳶飛戾天者望峯息心

綸世務者窺谷忘返橫柯上蔽在晝猶昏疏條交映有時見日

右録吳均的與朱元思書 庚子仲夏於南昌 時年炤朱震 云女士補鍥

任	共	風
意	色	煙
東	從	俱
西	流	淨
自	飄	天
富	蕩	山

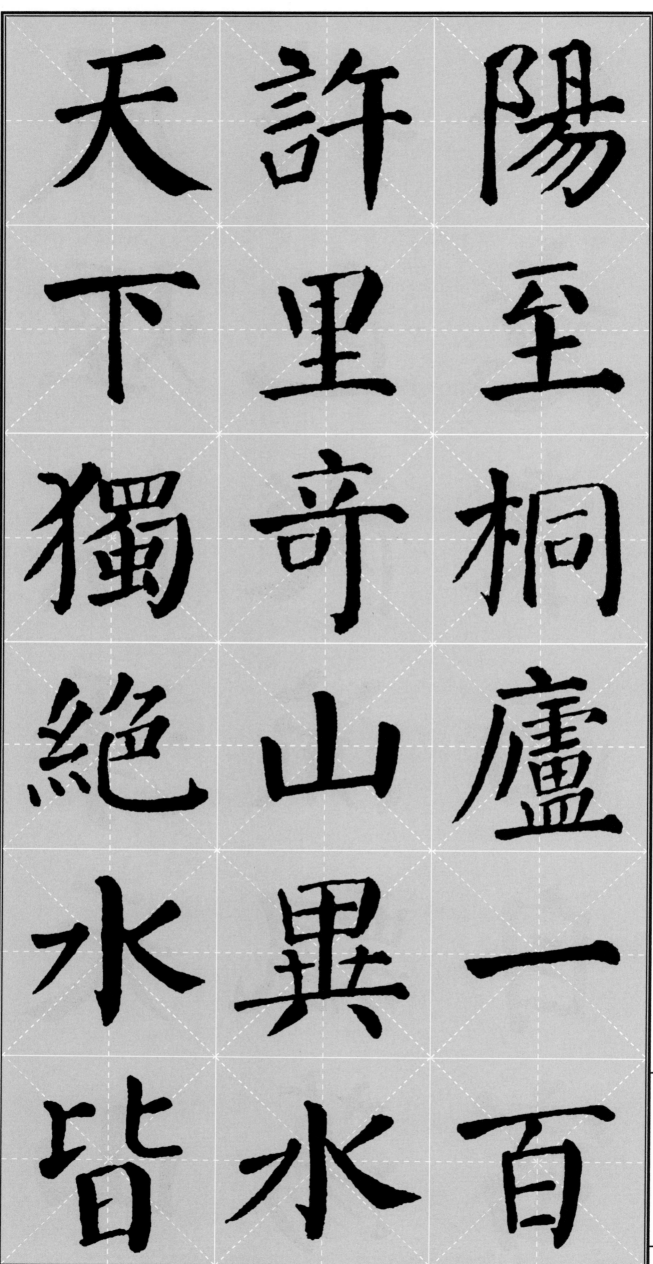

縹碧千丈見底

游魚細石直視

無礙急湍甚箭

猛浪若奔
負高夾（夾）岸
勢山皆高（高）
競皆生寒山皆
上生寒樹（樹）生
互寒樹負（負）寒
相樹勢（勢）樹

激　轩

石　邈

泠　争

泠　高

作　直

响　指

千

百

成

峰

泉

水

好鳥（鳥）相鳴（鳴）嚶（嚶）嚶（嚶） 成韻（韻）蟬（蟬）則（則）千轉（囀） 不穷（窮）猿則（則）百叫

不 成 好
窮 韻 鳥

猨 蟬 相
　 　 鳴

則 則 嚶

百 千 嚶
叫 囀

無
絕
鳶
飛
戾
天

者
望
峯
息
心
經

綸
世
務
者
窺
谷

忘返横柯上蔽

交	在	忘
映	畫	返
有	猶	橫
時	昏	柯
見	疏	上
日	條	蔽

三峡

[南北朝] 郦道元

【原文】

　　自三峡七百里中，两岸连山，略无阙处。重岩叠嶂，隐天蔽日。自非亭午夜分，不见曦月。至于夏水襄陵，沿溯阻绝。或王命急宣，有时朝发白帝，暮到江陵，其间千二百里，虽乘奔御风，不以疾也。春冬之时，则素湍绿潭，回清倒影。绝巘多生怪柏，悬泉瀑布，飞漱其间，清荣峻茂，良多趣味。每至晴初霜旦，林寒涧肃，常有高猿长啸，属引凄异，空谷传响，哀转久绝。故渔者歌曰：巴东三峡巫峡长，猿鸣三声泪沾裳。

【译文】

　　三峡七百里的水路间，两岸山脉连绵不绝，其间没有一点空缺之处。重重的岩石和层层的峰峦，遮住天空，掩住阳光，不到中午和夜里，看不到太阳和月亮。到了夏天，大水升涨，淹没了丘陵，上下水路都被阻断。如果遇到皇帝诏令必须急速传达，有时早上从白帝城出发，晚间就可到江陵，其间行程一千二百里，即使骑着快马，乘着疾风，也没有这样迅速。春冬季节，则是另一番景象：雪白的急浪，碧绿的潭水，回旋着清波，倒映着景物的影子。极高的山峰上长满许多奇形怪状的柏树，悬崖上的泉水瀑布从它们中间飞泻冲荡下来，江水清澈，树木繁盛，山峦峻拔，野草丰茂，富有情趣。每逢初晴的日子和凝霜的清晨，山林寒寂，涧水无声，有高处的猿猴一声声不断地长啸，声音十分凄楚，空谷里回荡着袅袅的余音，很长时间才消失。所以渔夫唱道："巴东三峡巫峡长，猿鸣三声泪沾裳。"

【主题】

　　本文历历如绘地再现了三峡两岸高峻的山形、湍急的水势，以及峡中四季景色的变化，渲染了清幽深邃的境界。

横幅

尺幅　又名横披，是整张或半张宣纸横置，尺幅可大可小，适合现代家庭客厅、书房及机构会议室悬挂。

特点　宽长于高，书写内容可长可短，字数可多可少；小字多行注重纵横贯气，大字榜书强调内在联系。

题款　一般在结尾处题单款，可以是单行款，也可以是双行或多行款，长短视结尾处空白多少而定。钤一至两方印章，也可根据实际情况加钤引首章。

钤印　钤一至两方姓名印或馆斋名号印，有必要也可加钤起首印。

临创提示　此篇古文字较多，可写成六尺全开横幅，将标准六尺整宣横置，规格为180厘米（宽）×97厘米（高）。正文采用有行有列的章法形式，排成18行，整行每行9个字，末行只有2个字，形成"实三虚一"的格局；紧接正文题行书长款，钤名章一方，与正文形成大小、主次、动静、虚实的对比。书写时，一是要关注"间（閒）、阙（闕）、猿（猨）、峡（峽）"等字的异形化处理和三点水旁、绞丝旁、左耳旁、门字框等偏旁的差别化处理。二是"溯、虽（雖）、御、巘、漱、趣、啭（囀）、岩（巖）、叠、襄、响（響）、裳"等字结体宜穿插紧凑、参错有致和组合协调。三是一些重心偏移、险中求正的字宜与其上下邻接字重心对正，切忌简单的中心对正，如"夜、曦、茂、长（長）、啸（嘯）"等字。

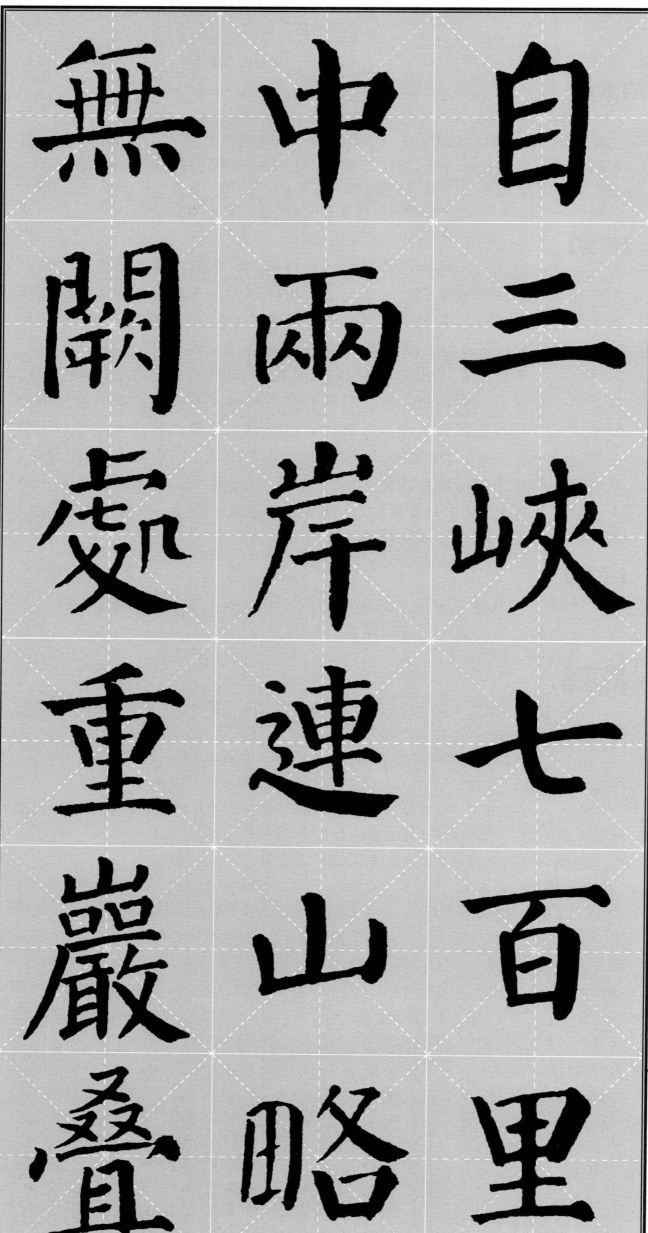

自三峽七百里　中兩岸連山略　無闕處重巖疊

嶂隱（隱）天蔽日自　非亭午夜分不　見（見）曦月至于（於）夏

嶂　非　見
隱　亭　曦
天　午　月
蔽　夜　至
日　分　於
自　不　夏

水襄陵沿溯阻

絕或王命急宣

有時朝發白帝

暮到江陵其间（間）

千二百里虽（雖）乘

奔御风（風）不以疾

奔御風不以疾

千二百里雖乘

暮到江陵其闇

也 春 冬 之 時 則

素 湍 緑 潭 囬 清

倒 影 絕 巘 多 生

怪柏悬泉瀑布
飞漱其间清榮
峻茂良多趣味

高　林　每

猿　寒　至

長　澗　晴

嘯　蕭　初

屬　常　霜

引　有　旦

凄　哀　者

異　轉　歌

空　久　曰

谷　絕　巴

傳　故　東

響　渔　三

峡

猨

泪

霑

鸣

巫

裳

三

峡

聲

長

师说(节选)

[唐]韩愈

【原文】

古之学者必有师。师者，所以传道、授业、解惑也。人非生而知之者，孰能无惑？惑而不从师，其为惑也，终不解矣。生乎吾前，其闻道也，固先乎吾，吾从而师之；生乎吾后，其闻道也，亦先乎吾，吾从而师之。吾师道也，夫庸知其年之先后生于吾乎？是故无贵无贱，无长无少，道之所存，师之所存也。

【译文】

古代求学的人一定有老师。老师，就是用来传授道理、讲授学业、解答疑惑的人。人并不是一生下来就有知识的，谁能够没有疑惑？有疑惑而不向老师请教，作为疑惑，最终还是不能解决的。出生在我的前边，他了解道理本来比我就早，我就跟他学习；出生在我的后边，他了解道理要是也比我早，我也跟他学习。我学的是道理，哪用得着去管他出生在我的前边还是后边呢？因此不论高贵和卑贱，不论年长和年少，道理所在的地方，也就是老师所在的地方。

【主题】

这篇短文从正面提出了"学者必有师""道之所存，师之所存"的观点，阐明了从师的重要作用，强调从师不分贵贱长幼，反映了作者朴素唯物主义的教育观。

古之學者必有
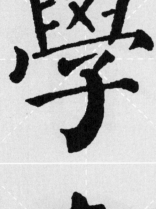
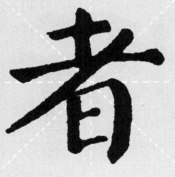
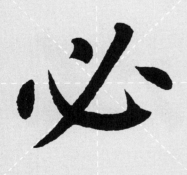
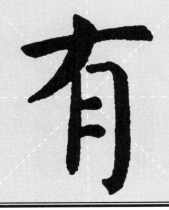

中堂

尺幅 一般是整张宣纸竖挂的幅式，为竖长方形，高与宽的比例为二比一。

特点 可以书写较多的文字，内容多为诗词散文，气势比较宏大；多悬挂于厅堂正中，故称"中堂"，也叫"全福"。可单独悬挂，也可配上对联，是创作常用的幅式。

题款 可题单款或双款，初学创作者可学习题写单款，题写于正文左侧；正文末行有空地，也可紧接着正文题款。书体可与正文相同，也可正文较端庄、题款较流动，如正文楷书，题款行书或草书。

钤印 钤姓名印于题款末尾，忌太近或太远；也可加钤起首印于正文首字右侧。

临创提示 此作采用竖有行、横有列的形式，用明格写成标准五尺大中堂幅式，规格为84厘米（宽）×153厘米（高）。正文排成8行，整行14个字，末行仅有一个字的空间，应另起行题长款、钤双印，间距要适当。书写时，可做以下几方面追求：（一）沿袭原碑风格统一、面貌多变的特点，如"有、解、先、夫、庸、贵（貴）"等字可写得细劲挺拔，"生、乎、吾、故、传（傳）、从（從）"等字可写得古拙厚重，"也、之、道、孰、无（無）、为（爲）"等字可写得遒劲舒展。（二）展现原碑单字布局画少形重、画多形轻的特点，如"人、之、不、少"等字笔画相对少，形体重，结体厚实；"能、惑、前、无（無）"等字笔画相对多，形体轻，结体虚灵。（三）适当凸显原碑行列整饬、内蕴奇变的章法特征，如此作"古之学（學）""终（終）不解""从（從）而师（師）之"等字群，从布局的角度突破了画少形小、画多形大的结体原则，使字形大小于整饬严谨中发生了一些灵活微妙的变化，颇富书法情趣。

師師者所以傳

道授業解惑也

人非生而知之

感而者

也不孰

终從能

不師無

解其惑

矣為惑

生 乎 吾 前 其 聞
道 也 固 先 乎 吾
吾 從 而 師 之 生

従 也 乎

而 亦 吾

師 先 後

之 乎 其

吾 吾 聞

師 師 道

吾乎是故無貴

秊之先後生於

道也夫庸知其

所　道　無

存　之　賤

也　所　無

　　存　長

　　師　無

　　道　少

陋室铭

[唐]刘禹锡

【原文】

山不在高，有仙则名；水不在深，有龙则灵。斯是陋室，惟吾德馨。苔痕上阶绿，草色入帘青。谈笑有鸿儒，往来无白丁。可以调素琴，阅金经。无丝竹之乱耳，无案牍之劳形。南阳诸葛庐，西蜀子云亭。孔子云："何陋之有。"

【译文】

山不在于高，只要有仙就有名气；水不在于深，只要有龙就会显灵。这是一间简陋的房子，只有我住了才使美好的德行远闻。青苔长上台阶使台阶都绿了，草色映入竹帘使室内呈现青色。在一起谈笑的人都是学问渊博的学者，来来往往的人没有一个是不懂学问的。在这间简陋的房子里，可以弹弹朴素无华的琴，可以安静地阅读佛经。没有那些嘈杂的音乐声来扰乱我的听觉，没有那些公事文书来劳累我的身体。这间简陋的房子就像南阳诸葛亮的茅庐，也像西蜀扬雄的子云亭。孔子说："这有什么简陋的呢？"

【主题】

本文通过对陋室的描写和礼赞，表现了作者淡泊名利、清心寡欲的思想境界及安贫乐道的人生意趣。

折扇

尺幅　折扇是扇面的一种，呈上宽下窄的圆弧状，尺幅一般不宜过大，以精巧为主。除市场上出售的成扇外，也可用宣纸剪裁成折扇形状。

特点　一般把字写在上方，下方留空，形成虚实对比；字行呈散射状排列，对准潜在的圆心。其次，章法错落有致，因势成形。此外，折扇精致小巧，在体现艺术美感的同时，凸显一定的实用性。

题款　一般在左侧题单行款，可比字行长。为了增加艺术情趣，可尝试题双行款，长短参差。

钤印　因幅面小，宜钤小型印，也可根据需要加盖一枚引首章，使左右平衡。

临创提示　书写前，先将裁好的纸对折，折出中线；预设好章法形式，计算好字数及行数。此作正文采用"6—4"长短式交替推进的散射状章法形式进行布局，包括题款共有17行，第9行为居中行，放在中线位置，两边各排8行。书写时，每行首字靠近扇面顶部，先写长行，后写短行，重复交替推进，形成长短错落、疏密相间的章法特点。其次，由于空间不大，字数较多，忌把字写得太大，用笔应精到，用墨忌枯淡，字体宜精致。末行只有一个正文字，遵循"独字不成行"的古训，应紧接着题款钤印，长短与长行相当，与首行大致平衡；右上角可钤一方起首印，在弥补空虚、平衡左右的同时，可增强扇面的画面感和色彩感。

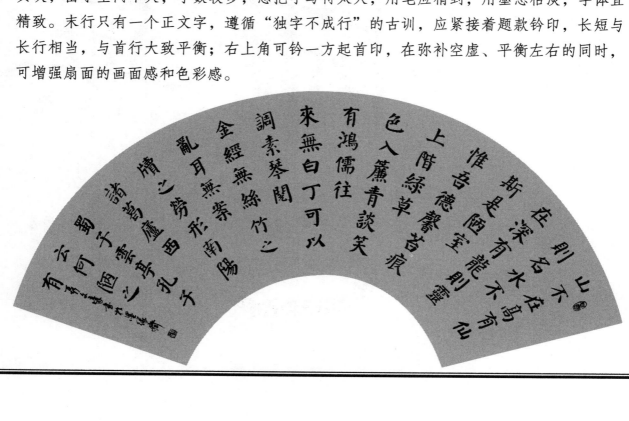

山不在高（高）有仙　则（則）名水不在深　有龙（龍）则（則）灵（靈）斯是

山 不 在 高 有 仙

水 不 在 深 有 龙

则 名 水 不 在

则 灵 斯 是

有 龙 则

靈 斯 是

色
苔
随
入
痕
室
簾
上
惟

青
階
吾

談
綠
德

笑
草
馨

有　白　琴

鴻　丁　閲

儒　可　金

往　以　經

來　調　無

無　素　絲

竹之乱（亂）耳无（無）案
牍（牘）之劳（勞）形南阳（陽）
诸（諸）葛庐（廬）西蜀子

竹之
讀之劳乱
諸之勞耳
葛廬形無
西蜀南築
子陽

五四

陌两子雲
之云亭
有何孔

醉翁亭记（节选）

［宋］欧阳修

【原文】

　　环滁皆山也。其西南诸峰，林壑尤美。望之蔚然而深秀者，琅琊也。山行六七里渐闻水声潺潺，而泻出于两峰之间者，酿泉也。峰回路转，有亭翼然临于泉上者，醉翁亭也。作亭者谁？山之僧智仙也。名之者谁？太守自谓也。太守与客来饮于此，饮少醉，而年又最高，故自号曰醉翁也。醉翁之意不在酒，在乎山水之间也。山水之乐，得之心而寓之酒也。

【译文】

　　环绕着滁州城的都是山。它西南面的许多山峰，树林和山谷尤其美丽。远望那树木茂盛、幽深秀美的地方是琅琊山。在山中走六七里路，逐渐能听到潺潺的流水声，从那两座山峰之间奔泻而出的，就是酿泉。山势回环，山路也随之转弯。有个四角翘起并像鸟张开翅膀一样高踞在泉水上边的亭子就是醉翁亭。修建亭子的人是谁？是山中的和尚智仙。给亭子取名的人是谁？是太守用自己的别号命名的。太守和客人到这里来喝酒，喝一点点就醉了，而年龄又最大，所以自己取了个别号叫醉翁。醉翁本意不在于喝酒，而在于游山玩水。游山玩水的乐趣，全靠心领神会，喝酒仅仅是一种寄托罢了。

【主题】

　　本段选文描绘了琅琊山的景色，也描述了作者的游赏之乐；表现了士大夫寄情山水、悠闲自适的情调，也寄托了作者与民同乐的理想。

横幅

尺幅　又名横披，是整张或半张宣纸横置，尺幅可大可小，适合现代家庭客厅、书房及机构会议室悬挂。

特点　宽长于高，书写内容可长可短，字数可多可少；小字、中字多行注重纵横贯气；大字、榜书强调内在联系。

题款　一般在结尾处题单款，可以是单行款，也可以是双行或多行款，长短视结尾处空白多少而定，也可另起一行题长款。钤一至两方印章，也可根据实际情况加钤引首章。

钤印　钤一至两方姓名印或馆斋名号印，有必要也可加钤起首印。

临创提示　此篇古文字较多，可写成五尺全开横幅，将标准五尺整宣横置，规格为153厘米（宽）×84厘米（高）。正文采用有行有列的章法形式，排成15行，整行9个字，末行只有1个字的空间，可紧接着正文题穷款或只钤一方名章；也可另起一行题行书长款，钤名章两方，与正文形成大小、主次、动静、虚实的对比。书写时，首先要特别关注此作逾20个的重复字或重出字，需要用心经营，精心做好同字异形的处理，如"山、水、之、也、亭、泉、谁、醉、潺、翁、酒、峰、间（間）"等字；同时应做好三点水旁、王字旁、言字旁、单人旁、双人旁、宝盖头、日字底、门字框等偏旁的差别化处理。其次，"滁、琅、琊、渐（漸）、潺、虽（雖）、壑、声（聲）、客、乐（樂）"等字结体须穿插紧凑，"峰（峯）、亭、意、寓、翼"等字宜参错有致，力避松散无神。再次，"滁、醉、翼"三字可做或上或下的夸伸处理，使字布白更均匀，结体更紧凑，精气神突显。

環滁皆山也其西南諸
峯林壑尤美望之蔚然
而深秀者琅琊也山行
六七里漸聞水聲潺潺
而瀉出於兩峰之間者
釀泉也峯回路轉有亭
翼然臨於泉上者醉翁
亭也作亭者誰山之僧
智仙也名之者誰太守
自謂也太守與客來飲
於此飲少輒醉而年又
宗高故自號曰醉翁也
醉翁之意不在酒在乎
山水之間也山水之樂
得之心而寓之酒也

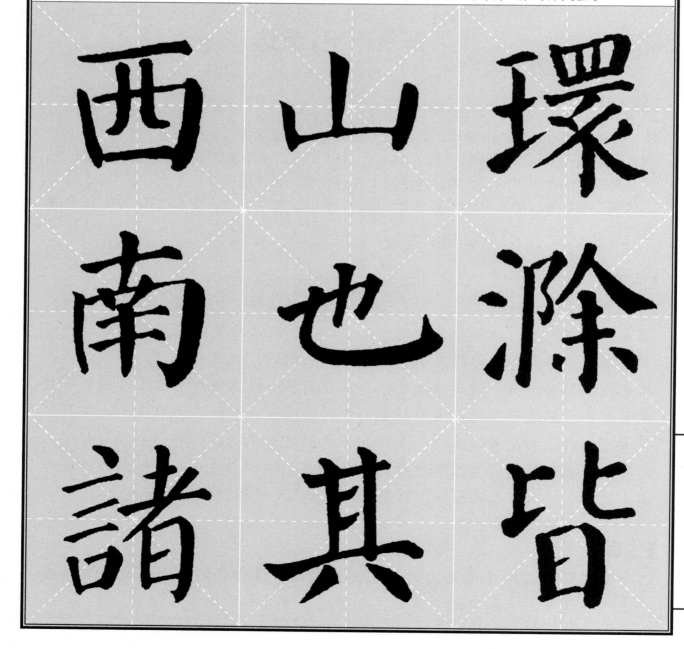

環　滁　皆
山　也　其
西　南　諸

峯

林

壑

尤

美

望

之

蔚

然

而

深

秀

者

琅

琊

也

山

行

於　聲　六
雨　潺　七
峰　潺　里
之　而　漸
間　瀉　聞
者　出　水

酿泉也峰（峯）回（囬）路　转（轉）有亭翼然临（臨）　于（於）泉上者醉翁

釀泉也峰囬路

轉有亭翼然臨

於泉上者醉翁

亭也作亭者谁（誰）　山之僧智仙也　名之者谁（誰）太守

名	山	亭
之	之	也
者	僧	作
誰	智	亭
太	仙	者
守	也	誰

少 客 自

輒 来 謂

醉 飲 也

而 於 太

秊 此 守

又 飲 與

意不在酒在乎

崔高故自号曰 醉翁也醉翁之

最（冣）高（髙）故自号（號）曰 醉翁也醉翁之 意不在酒在乎

意	醉	崔
不	翁	髙
在	也	故
酒	醉	自
在	翁	號
乎	之	曾

山　水　而
水　之　寓
之　樂　之
間　得
也　之　酒
山　心　也

爱莲说

[宋]周敦颐

【原文】

　　水陆草木之花，可爱者甚蕃。晋陶渊明独爱菊；自李唐来，世人甚爱牡丹；予独爱莲之出淤泥而不染，濯清涟而不妖，中通外直，不蔓不枝，香远益清，亭亭净植，可远观而不可亵玩焉。予谓菊，花之隐逸者也；牡丹，花之富贵者也；莲，花之君子者也。噫！菊之爱，陶后鲜有闻；莲之爱，同予者何人？牡丹之爱，宜乎众矣。

【译文】

　　生于水中、陆上的各种草本、木本的花，值得喜爱的有很多。晋朝的陶渊明唯独喜欢菊花；自唐朝以来，世人极为喜欢牡丹；我唯独喜爱莲花——它从淤泥里生长出来，却不被淤泥所污染，经过清水的洗涤也不显得妖艳。莲茎中间贯通而外形挺直，不生藤蔓，不长枝节，香气传播得越远，气味就越发清新。它笔直和洁净地立在那里，可以从远处观赏，但不能贴近去玩弄。我认为，菊花是花中的隐士；牡丹是花中的富绅贵人；莲花则是花中的君子。唤！喜欢菊花的人，自陶渊明以后就很少听说了；喜欢莲花的人，像我一样的还有谁呢？而喜欢牡丹的人，当然就很多了。

【主题】

　　作者以独爱莲花的高洁不俗，来比喻自己道德情操的高尚和不与世俗同流合污的情怀。同时，以众人喜爱牡丹，来讽喻世俗的趋富逐贵，从而发出知音难觅的感慨。

团扇

　　尺幅　团扇是扇面的一种，又称"平扇""纨扇""宫扇"等，形状有正圆形、椭圆形、方圆形、梅花形等，幅面较小，可执于手中把玩。与折扇一样，可购买可剪裁。

　　特点　书写讲究"随形布局"，没有固定的形式和章法，但常用的有三种：一是写成正圆形，根据正圆形的外形来协调每行的字数和长短，正文、题款、钤印的布局尽量接近正圆形；二是圆中取方，将所有内容排列成长方形或正方形；三是左右分列，即扇面中央空行，左右书写文字，彼此对应。

　　题款　多用短款，一般只题姓名款，印章也相对小一些。题款位置极小者，可题穷款。

　　钤印　为了增加作品的装饰性和艺术情趣，可根据需要适当增加印章，但印章的类

型、形状、大小、朱白等要有变化。

　　临创提示　从小品创作角度而言，此作文字较多，宜采用环圆形团扇幅式，从圆周向中心稍作收缩，以竖有行、横无列的章法形式，将正文和题款、钤印组合成准圆形。书写前，首先应确定好居中行的准确位置，然后根据左右平衡对称的原则，精准计算好行数和每行的字数，预设好每行的具体位置，将通篇内容处理成两侧短、中间长的布局。书写时，应保持字距相同、行距均等，左右对称行的长短基本一致；通过字与字之间大小、纵横、轻重、疏密、虚实、正敧等的对比，追求章法布局的丰富多样；通过字间的笔势呼应，以及行间的穿插迎让、顾盼照应，确保行气的贯通。

蕃　花　水

晋　可　陆

陶　愛　草

淵　者　木

朙　甚　之

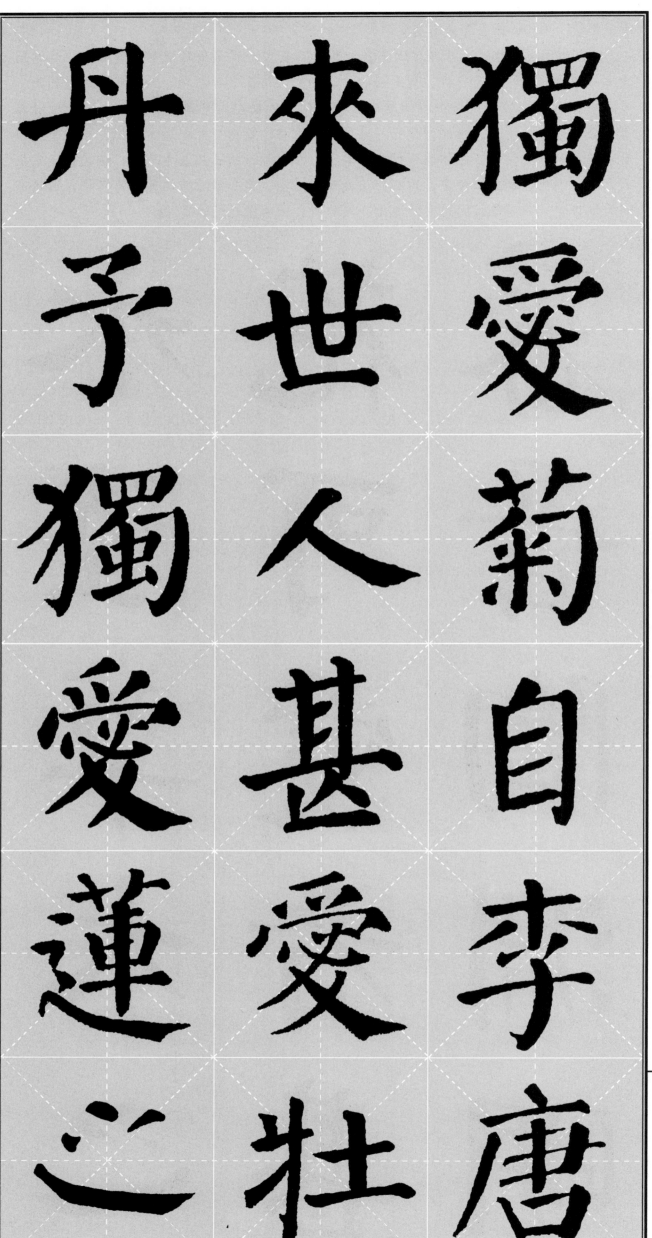

出　淤　泥　而　不　染

濯　清　涟（漣）　而　不　妖

中　通　外　直　不　蔓

不　亭　觀

枝　亭　而

香　淨　不

遠　植　可

益　可　藝

清　遠　觀

焉予谓（謂）菊花之　隐（隱）逸者也牡丹　花之富贵（貴）者也

焉予謂菊花之
隱逸者也牡丹
花之富貴者也

後　也　蓮

鮮　噫　花

有　菊　之

聞　之　君

蓮　愛　子

愛同予者何人

牡丹之愛宜乎

眾矣

桃花源记

[晋]陶渊明

【原文】

　　晋太元中，武陵人捕鱼为业，缘溪行，忘路之远近。忽逢桃花林，夹岸数百步，中无杂树，芳草鲜美，落英缤纷。渔人甚异之，复前行，欲穷其林。林尽水源，便得一山。山有小口，仿佛若有光。便舍船，从口入。初极狭，才通人。复行数十步，豁然开朗。土地平旷，屋舍俨然，有良田、美池、桑竹之属；阡陌交通，鸡犬相闻。其中往来种作，男女衣着，悉如外人。黄发垂髫，并怡然自乐。见渔人，乃大惊；问所从来，具答之。便要还家，设酒杀鸡作食。村中闻有此人，咸来问讯。自云先世避秦时乱，率妻子邑人来此绝境，不复出焉，遂与外人间隔。问今是何世，乃不知有汉，无论魏晋。此人一一为具言所闻，皆叹惋。余人各复延至其家，皆出酒食。停数日，辞去。此中人语云："不足为外人道也。"既出，得其船，便扶向路，处处志之。及郡下，诣太守，说如此。太守即遣人随其往，寻向所志，遂迷，不复得路。南阳刘子骥，高尚士也，闻之，欣然规往，未果，寻病终。后遂无问津者。

【译文】

　　东晋太元年间，武陵有一个以捕鱼为业的人，划船沿着一条小溪前行，不知不觉间忘记走了多远的路。忽然，他看见一片桃花林，这片桃花林夹着两岸有几百步宽，中间没有别的树，香草新鲜美好，落在地上的桃花色彩缤纷。渔夫对此很诧异，忍不住再往前走，想走完这片桃花林看一个究竟。桃花林的尽头是溪水的发源地，那里有一座山。山上有一个小洞，洞口依稀有些光亮。渔夫便丢下船，从这个洞口走进去。起初非常狭窄，只能容一个人通过。再向前走几十步，突然间就变得既开阔又敞亮。这里的土地平坦广大，房屋整齐分明，有肥沃的田地、美好的池塘和桑树、竹林之类。田间的小路四通八达，可以互相听到鸡鸣狗吠的声音。这里的人来来往往地耕田种地，男男女女穿的衣服，都和外面的人一样。无论老年人和小孩子，都很安适愉快。这里的人看见渔夫，便大吃一惊，问他是从哪里来的。渔夫全部回答了。他们于是纷纷邀请渔夫一同回家，备酒杀鸡给渔夫吃。村里的其他人听说来了这么一个渔夫，便都来打听消息。他们说祖先为了躲避秦朝的乱世，带领妻子儿女和同乡来到这个与世隔绝的地方，从此没有再出去过，就这样同外面的人断绝了来往。他们问现在是什么朝代，竟然不知道有汉朝，更不要说魏、晋了。渔夫把自己所知道的事情一件一件详细地告诉他们，他们听了以后都很惊叹惋惜。其余的人也各自再请渔夫到他们家里去做客，都用酒饭款待他。住了几天，渔夫便告辞回家。这里的人对他说："不必把这里的情况对外面的人说。"渔夫出来以后，找到自己的船，便顺着原路回去，一路上处处做记号。回到武陵郡，他到太守府衙报告了这些情况。太守立即派人跟随他一同前往，寻找以前做的记号，结果还是迷失了方向，再也找不到那条去路。南阳刘子骥，是一个高尚的读书人，听到这件事情以后，高兴地打算前往，结果没有去成，不久他就病死了。以后就再也没有人去寻找了。

【主题】

　　本文以"客观"的记叙方法，描绘了虚构的仙境——"桃花源"的历史、风俗和恬静、幸福的居民生活，表达了作者对当时社会黑暗现实的否定，以及对和谐、理想社会的向往之情，也间接反映了底层劳苦大众的愿望和诉求。

条屏

　　尺幅　又称屏条，简称屏，常悬挂于厅堂正面或侧面墙上，条数一般为偶数，各条

内心的尺寸须完全一致，宽与高之比同条幅、对联相仿，其中最常见的是四条屏。

特点　条屏主要有两种：一是单条组合式，各条内容相对独立，书体甚至书家都可以不同，并且每条单独落款；二是通景组合式，各条屏内容是一个整体，如一首长诗、一篇古文、一组诗词等，是最常见的屏条形式。

题款　如果是通景组合式屏条，题款、钤印与中堂基本相同；如果是单条组合式屏条，则每屏的题款、钤印均可参照条幅处理。

钤印　与题款方式类同。

临创提示　此篇古文篇幅很长，初涉条屏学习者宜写成通景组合式四条屏，每屏规格为65厘米（宽）×248厘米（高）。整篇正文采用有行有列的章法布局，分四屏书写，每屏排4行，每整行20个字，共排16整行，另起行题单行款，钤名章两方，在右上角钤一枚引首章。书写时要注意以下几点：（一）四屏的字距和行距应保持一致，笔法、字法、章法及格调应高度统一。（二）努力做到字与字之间有呼应，行与行之间有照应，屏与屏之间有接应。所谓"呼应"，除了笔势呼应外，往往不通过空中的连续动作体现笔断意连的呼应效果；所谓"照应"，即相邻字行的字，通过体势相背舒展笔画（部件）产生互动审美效应，如第二屏的"池、行"两字，既相向顾盼，又穿插迎让；所谓"接应"，即屏与屏之间通过有规律的布白产生应接关系，如本作的各屏之间都是通过繁简布白形成有规律的接应关系。（三）由于字行较长，应特别关注行内字与字之间的多元化连结，如纵横连结、疏密连结、虚实连结、欹正连结等，如第二屏的第一行主要体现为疏密、虚实连接。追求行内章法的流美情趣：纵长字忌短，横阔字忌扁，行内所有字的重心应在一条直线上，保持行气的贯通。此外，应重视同画异法、同旁异写、同字异形及重并求变的处理，如"晋、业（業）"两字的长横，"缤（繽）、纷（紛）"两字的绞丝旁，两个"渔（漁）"字右部，竹字头两"个"的不同处理，及"答"字增强书法艺术情趣。

晋太元中武陵

人捕魚為業緣

溪行忘路之遠

無 夾 近

雜 岸 忽

樹 數 逢

芳 百 桃

草 步 花

鮮 中 林

行　人　美

欲　甚　落

窮　異　英

其　之　繽

林　復　紛

　　前　漢

尽（盡）水源便得一　山山有小口仿（髣）佛（髴）若有光便舍（捨）

盡水源便得一

山山有小口仿髴

歸若有光便捨

船　狹　數
從　才　十
口　通　步
入　人　豁
初　復　然
極　行　開

朗土地平旷（旷）屋

舍俨（俨）然有良田

美池桑竹之属

種	相	阡
作	聞	陌
男	其	交
女	中	通
衣	往	雞
著	來	犬

悉如外人黄发（髮）

垂髫并怡然自

乐（樂）见（見）渔（漁）人乃大

樂　垂　悉

見　髫　如

漁　并　外

人　怡　人

乃　然　黄

大　自　髫

驚問所

設之從

酒便來

殺要具

鷄還

作家

村中聞

有此人

咸來問

訊自云

先世避

秦時亂

焉 此 率

遂 絕 妻

與 境 子

外 不 邑

人 復 人

間 出 來

隔問今是
何世乃不
知有漢無
論魏晉此
人一

復	皆	一
延	歎	為
至	惋	具
其	餘	言
家	人	所
皆	各	聞

出
酒
食
傳
數
曰

辭
去
此
中
人
語

云
不
足
爲
外
人

道也既出得其　船便扶向（嚮）路處（處）　處（處）志（誌）之及郡下

道
也
既
出
得
其

船
便
扶
嚮
路
處

處
誌
之
叉
郡
下

詣太守說如此

太守即遣人隨

其往尋嚮所誌

遂迷不復得路

南陽劉子驥高

尚士也聞之欣

然規往未果尋

病終後遂無問

津者